当代书画家诗词丛书

师心居吟草

程大利　著

荣宝斋出版社　北京

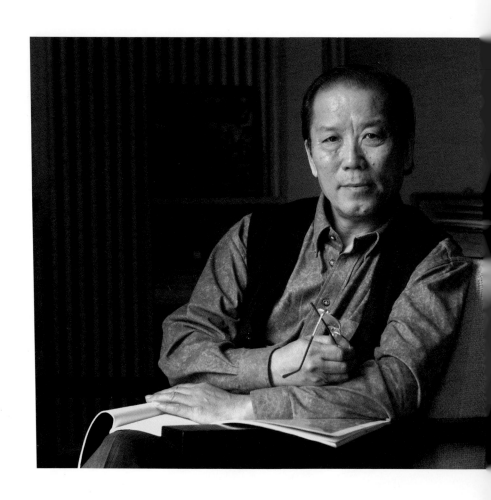

程大利 1945年生。中央文史研究馆馆员，中国国家画院院委、研究员，中国艺术研究院研究员，中国画学会创会副会长。曾任中国美术出版总社总编辑，人民美术出版社总编辑。中国文联全委会原委员，中国美术家协会理事，中国编辑学会理事，中国出版工作者协会理事。

作品参加第六、第八、第十届全国美展，首届北京国际美术双年展，历届中国画展等展览。获第二届中国山水画、油画、风景画展优秀作品奖，黄宾虹奖，中日水墨画交流展一等奖。主编22卷《敦煌石窟艺术》《中国民间美术全集》等大型系列画册，并获多项国家图书奖。

曾先后在中国美术馆、江苏省美术馆、中国国家画院美术馆、北京画院美术馆以及美国、德国、加拿大等地艺术机构举办个人画展。

出版程大利画集多种，理论文集有《宾退集》《师心居随笔》《师心居笔谭》《雪泥鸿爪》《中国画教学文丛——程大利导师卷》《程大利谈山水画》《极简中国古代绘画史》《砚田别识录》《笔谭——程大利作品集》等。

作品被故宫博物院、中国美术馆等专业机构收藏。

墨舞煙霞色
文成雲錦章

陸儼少　大和

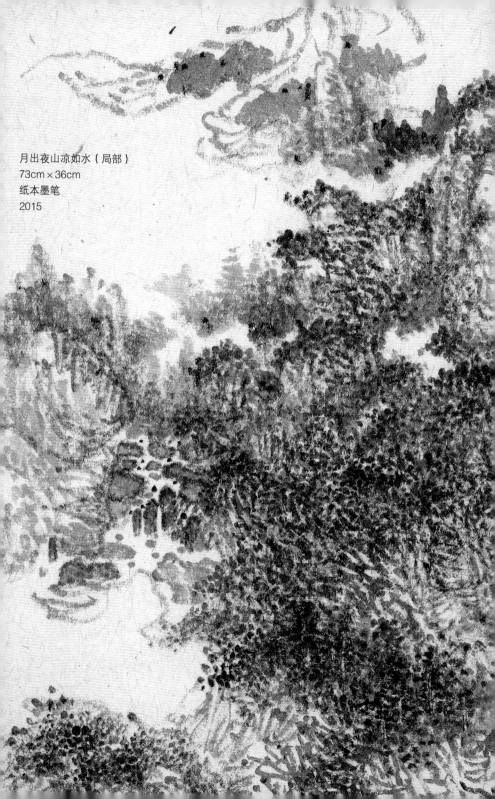

月出夜山凉如水（局部）
73cm×36cm
纸本墨笔
2015

序　言

耀文星

　　我的老师程大利先生是当代久负盛名的山水画家、美术理论家、编辑出版工作者。程先生学殖深厚，雅好诗词，富有诗心，常以吟咏为乐，写下数量可观的旧体诗作。尤其是近年来，先生游览名山大川，每多题咏。旧体诗和他的山水画互相生发，相得益彰。诗和画有机结合，更使得他的山水画艺术有情有境，诗趣迭出。多年来，他在山水画艺术上不断提升和突破，在我看来，实与其旧体诗的修养和创作有很大关系。

　　其实，程大利先生在青少年时期就对古典文学有着浓厚的兴趣，自幼得到特级教师母亲的启蒙。在中学时代，他即师从徐州学者张喆生先生，得晓古音韵学。因为时代际遇，1963年高中毕业，程先生遇到了上山下乡，也开始了他自学的生涯。他按照游国恩《中国文学史》（4卷）脉络学习，《中华活页文选》是他最好的朋友。他把《诗经》《楚辞》以及唐诗、宋词选本带在身边，常在艰苦劳动之余，借油灯苦读。"侧身天地更怀古，独立苍茫自咏诗"（杜诗集句），在那个特殊时代，中国古典诗文里那种强烈的忧患意识，对程先生青年时期人格的养成起到极大的作用。各种山水田园诗（如

谢灵运、陶渊明、王维、苏东坡），那些超然恬淡的意趣，又滋养了他丰富的心灵世界。有一段时间，程先生有幸长期泡在沛县图书馆，系统阅读了大量的中外典籍，其中有中外哲学著作、文论画论经典及大量的诗集、词集。这种阅读经历，为程先生后来在艺术理论上的建树和艺术创作实践奠定了根基。从 20 世纪 70 年代末起，三十余年的编辑生涯，更打开了先生广阔的人生境界。从主政江苏美术出版社到主政中国美术出版总社，其硕果累累，成就卓越，并以朴茂沉逸的"程氏山水"享誉画坛，被中国国家画院聘为导师。在这个过程中，程先生却时时保持着谦虚进取的学习态度。"一息尚存要读书"（白石老人语），这句话也是程先生的座右铭。

近年来，程先生对旧体诗写作发生了更大兴趣。虽然他在古典文学领域富有根底，但在旧体诗上完全抱着可染先生晚年那种"从头学"的心态、极其严肃认真，一字不苟。这是最让我感怀的地方。比如他对诗词的格律问题，往往反复对照修改，不断推敲。王力先生的《诗词格律》以及《诗韵合璧》等工具书，被他翻得很勤。他出差常带着，细字批注，丹黄满纸。他的治学精神，让我想起杜甫的"新诗改罢自长吟"，更如清人袁子才《遣兴》诗中所写："爱好由来下笔难，一诗千改始心安。阿婆还似初笄女，头未梳成不许看。"其实，自古文坛高手，不废锻炼功夫，一首诗最终的成功需要灵感，也需要对格律熟练地掌握，以及反复地推敲和修改。而且，就我理解的中国旧体诗词而言，格律不仅是一种存古性质的艺术形式和规范，这背后，更是古典的艺术品位和艺术精神。而如程先生

这样的长者，仍持虚怀若谷、严谨求真的治学精神，实在是难能可贵。

中国书画艺术，有追求"诗书画印四绝"的传统。过去的书画家，即便无法做到四绝，"四全"往往有之。这四样在文人士大夫心目中，诗排第一，自言"诗第一"者，代不乏人（如徐渭），从中也可以窥见诗在中国文化中的地位。没有其他任何一种艺术形式，能像诗歌艺术一样，渗入中国人的血脉。古人以"诗言志""不学诗，无以为言"。陶冶性情、敦励品德等，莫不以诗教为先。而且诗本身的声调音律之美、意境之美，足以反映中国人高雅的审美旨趣，传递高贵的人文精神。回到中国美术史，文人画的鼻祖，如王维、苏东坡，都是时代一流的诗人。明清以来，"四王""四僧"，甚至"扬州八怪"及近代海派，吟诗填词，也都是当行本色。近现代书画家中，吴昌硕的七古学韩退之，与其石鼓文书法一样沉雄博大。齐白石虽然学养不够深厚，但其从王闿运学诗，晚年诗作清新幽默，亦成别调。吴湖帆致力于宋词，词风雅淡，一如其画。其他如黄宾虹、潘天寿等等，均擅诗。书画家们擅长诗词的原因，在于过去书画均为文人士大夫所为，文章诗词本来就是准入门槛。对于当代画坛来说，所谓诗意精神，标榜者虽众，但能写旧体诗的画家却是少之又少。五四运动以来，新文学兴起而旧文学式微，传统文化的根脉微如一线，现在即便是大学中文系教授，擅长旧体诗写作的都成为凤毛麟角。在这样的整体文化环境下，旧体诗词几乎要成为绝响。程大利先生多年来在中国书画领域提倡研究传统，并身体力行，而他近年来在旧体诗写作上的努力，更可见他对传统诗意精神的体认

和回归，以自己的实践倡导一种理想。

先生诗作不以量胜，却以质求，严格遵守传统的格律，研究古人的诗法，近年创作出了一批高质量的作品。无论古体、近体，绝句、律诗，押韵、对仗，乃至章法的起伏回环、字句的提炼，等等，他都运用自如，具有很高的艺术水准。如同习画临古，他的诗也很讲究出处，比如：古体学魏晋，得力于陶渊明、谢灵运，以及唐人韩退之；五律学王维；七律学杜甫而兼参宋人趣味；绝句则远取唐人，近参王渔洋、龚定庵。对不同的体裁，他总是追步这一体裁先贤留下的"经典范式"，从中研究诗体和格法的规律，在这个基础上，根据自己的领悟，幡然而成新的感受，结出新果，自然能有更好的艺术效果。诗，是诗人精神的创造物，"诗心"当然重要。但是要写好旧体诗，还要讲究"诗法"。虽然宋人严羽也说："夫诗有别才，非关书也；诗有别趣，非关理也。"（《沧浪诗话·诗辨》）我理解的严沧浪本意，是指诗人不要为诗法所缚，要做透网鳞，追寻"羚羊挂角，无迹可求"的超脱意境。但是当代更多人写旧体诗的问题，是根本不知道诗法为何物，既未入门，则谈何束缚。学诗和学画，其实一个道理，不先从法度入手，很难得其门而入。程先生对这些问题，都有着很清醒的理解和认识，他研究前贤诗作，博览各类诗话，在前贤身上找到立脚处，结合自己半个多世纪以来在书画世界游弋所取得的笔墨经验和学习方法，加上他丰富的人生阅历和人生感悟，化为诗篇，自然而然地达到诗笔老辣、诗意超然的艺术境界。

程大利先生的诗作，在审美上与他的画有着一致性。程先生的画，用笔朴茂，用墨华滋，具有苍茫浑厚、虚静沉逸的画风。程先生的诗风与其画风庶几近之。尤其是程先生的古风，苍劲高古，雄厚博大。其代表作品，如《京西法海寺壁画歌》《庐山行脚》《碓臼峪记并诗》等长篇，洋洋洒洒，或铺陈排比，或简洁勾勒，时而用语奇特，时而淋漓洒脱。他常运用"三平脚""三仄脚"的形式手段，求得音律上的古拙之气。在章法上，起伏跌宕，笔势时而如行云流水，时而如惊涛骇浪。"下笔若神助，尺幅生云烟。濡毫倒三峡，倾墨吞百川。虬龙落绝壁，鸾鹤鸣诸天。蠹柱霄摩顶，飞岩螯见巅。""生死刚正骨，金刚杵代言。枝与罡风动，根同盘蛇蜒。再写胸前壑，灵境满叠巘。倏忽云来去，腕底通神仙。"（《庐山行脚》节选）又如"兀然峭壁立，势发扛鼎功。层峦复叠嶂，崔巍入云封。近之手可接，遥瞻始景从。积翠混元气，通灵造化工。藤蔓削碧玉，树影攒金铜。振袖跨长鹤，凭栏穷冥鸿"（《碓臼峪记并诗》），不仅笔力矫健，其意象的诡奇也表现出惊人的想象力。程先生把对山水画理法的认识，以及他在山水画创作上多年积累的笔墨经验，很好地运用在他的旧体诗写作中，因为诗法和画法，本质上是相通的。

中国诗和中国画相通之处还在于意境。对此，前人也早有"诗中画，画中诗"的论断。如宋人郭熙在《林泉高致》中所说："诗是无形画，画是有形诗。"苏东坡所说："味摩诘之诗，诗中有画；观摩诘之画，画中有诗。"中国画，因为有了文人和士大夫们的诗

情和诗意，才更体现出其独特的品位与高格。同样的，画家写诗，更易领会意境的妙用。程先生的五律作品，如《苍龙峡二首》："双峰坠雾间，夹道一桥悬。壁瀑飞花雨，石苔生绿烟。斜阳般若色，凉月准提莲。策杖山中乐，会心林水边。""树影簇重重，烟开云气浓。登临千丈水，啸咏万层峰。梵诵玄窗寂，鸟啼秋叶彤。我思天地外，禅悦荡心胸。"这些诗句写山水景物富有神韵，清新淡远，自然脱俗，取景状物多有画意，颇有王维"诗中有画，画中有诗""诗中有禅"的意境。又如七律《己亥大暑与中央文史馆诸馆员洱海相聚得诗二首》等作品，具有画意的同时，意境则更为开阔，"南诏楼船鱼鸟梦，西州烟树水天心""微茫奇境诗兼画，跌宕机锋古与今"，对仗工稳，笔力雄厚，在描写风土人情之时怀古咏史，描绘刹那间感受："俯仰之间欣所遇，登临胜境感知音"，更有"但有忧怀思社稷，何妨逸志托山林"的遥深寄托。传统士大夫以"修身、齐家、治国、平天下"为人生理想，同时注重个人修养，陶冶性灵。程先生诗歌所反映出的精神追求和艺术审美，在很大程度上与传统文人士大夫有着相同的旨趣。或者说，程先生的诗作，就是文人士大夫精神在当代的一种传承。"松兰举目临窗好，坐隐烟波到紫庐。妙境常思三昧起，天机应悟一心初。忘怀尘事桑榆近，过眼浮名岁月疏。游卧江山馀道味，更从何处问清虚。"坐隐、卧游，禅机、佛意，随缘自适、寄情山水，这些诗句充满着高逸的士大夫气息与散淡的文人情怀，反映出他内心深处的"隐逸情结"和追求独立人格的人生态度。

程大利先生的诗作，还饱含着丰沛的感情，尤其是他的怀人诗，情真而意切。比如怀念他的知己好友乐泉的诗句："逝者长已矣，生者欲断魂。投笔呼苍苍，掩涕痛思君。"文字质白，没有过多的修饰，但他对乐泉先生去世的悲痛之情，从字里行间喷薄而出。又比如他的另一首赠乐泉先生的诗："旧雨吟怀烟水春，当时酤酒话天真。廿年回首金陵梦，又见诗笺到眼新。"笔意清新，唯以真情真意动人。真，是艺术中非常重要的品质。"诗言志"，如果感情不真，则如何言志。王国维《人间词话》云："境非独谓景物也。喜怒哀乐，亦人心中之一境界。故能写真景物、真感情者，谓之有境界。否则谓之无境界。"又云："大家之作，其言情也，必沁人心脾；其写景也，必豁人耳目；其辞脱口而出，无矫揉装束之态，以其所见者真，所知者深也。"西哲狄德罗亦云："没有感情这个品质，任何笔调都不可能打动人的心。"我读程先生的诗，对于他的这种情真的品质深有感怀，包括他的一些纪游诗，一些口占绝句，如《遂昌即景》："依山傍水有人家，古木葱茏出碧霞。云里梯田明似镜，绿坡满地种新茶。"《古堰画乡》："古堰山村欸乃歌，轻烟染绿万峰螺。竹舟漂进飞帘去，九曲瓯江奇境多。"又如他写黄山："梅雨黄山久未晴，云峰烟嶂幻空明。蛟龙恣变奇瑰现，碧涧苍松次第迎。""好山历劫竟无恙，濯足重登梦里乡。黄岳恩师高义重，一回朝拜一昂扬。"下语清新，似脱口而出，却情真、意真、景真，也写出了山川的真趣和真意。对此，程先生也曾和我聊起过他的写作观念，他认为必须确有所感，要有内在的感动才作诗，

不能为了作诗而作诗。我赞同先生的观点，也为此更加敬仰他的人格。程先生为人真诚善良，在艺术界广有好评，诗人者，不失其赤子之心也。在我看来，诗必是高尚人格和真情的流露和反映。"真、善、美"，真字在先，三位而一体。如果脱离了"真、善、美"，再多的艺术技巧，也不过是因袭模拟、矫揉造作，就是古人说的"优孟衣冠"，离艺术的真谛也就越来越远了。

程大利先生的诗作中，有相当一部分是题画诗和论画诗。题画诗，是中国艺术领域一种极其特殊的美学现象，把诗歌和美术二者结合起来，或以诗补画面构图之空白，或以诗拈出画意主题，生发意境。历代大家，多擅长以诗题画，诗画契合无间，浑然一体，珠联璧合，相得益彰。程先生的题画诗，或短歌，或长篇，每能由画意出发，而生发出无穷的意境，起到"无穷画"的艺术效果。"雾从江上起，云自半山稠。画到千般境，神仙入胜游""风细翠枝动，秋深丹实垂。野山无限树，都入画沙锥。"（《写生册页杂题》）这种质朴空灵的五言古绝，每于画笔停住之时，放怀吟咏，不拘平仄（五言绝句以古绝为正格），但诗意绵延，再以他那种银钩铁画的笔墨题写在画面上，对画的意境起到了点睛和开拓作用。这种效果是因袭题写古人成句所不能比拟的。此外，程先生还写了很多的论画诗："千载重骨法，人格率始终。一言为九鼎，正气贯苍穹。"（《九势》）"取象太虚中，悟道真源处""圣贤千载下，写心出机杼。"（《观画》）这些诗句，或谈论他对传统的认识，或谈论他对笔墨的思考，集中体现了他重传统、重笔墨、重

人格风骨、尚朴拙、崇大美的艺术思想和审美旨趣。更可贵的是，程先生在谈古人的同时，多有借此总结自我、有自省之意。如《辛丑检省词》中的"践行三不朽，宾老立高标。笔阵周金字，幽栖颜子瓢。华滋源兴会，蟠郁伴岩峣。沧海和融意，传灯照九霄""庄老说真意，逍遥入干霄。直须修鹤性，自可饮箪瓢。世事蝶闲梦，人间鹿幻蕉。随缘而养乐，心路得潇潇"，这些诗句体现出程先生对人生的态度、对艺术的态度，以及崇尚庄老精神——清虚无为的人生境界。作为学生，读其诗作，念想其人，程先生那种淡泊从容的精神风骨，由其诗作而体现，给我们后辈学生一种精神指引的力量。

程大利先生作为一位有着很高艺术成就和学术成就的大画家和理论家，在当代画坛树立了一个向传统诗意美学精神回归的标杆、一个榜样。在当下语境中，倡导诗意精神的回归，也具有深远的现实意义。特别是当代人在面临现代生活的焦虑或者"异化"，在这种背景下，如西哲海德格尔所说的"诗意地栖居"，则更凸显其价值。中国文化，中国画与中国诗，在对医治现代社会和现代生活所造成的浮躁和焦虑方面，甚至回答现代主义带来的悖论和异化上，不啻一剂清凉散。谨以此文，对一直致力于传统文化继承和发展的程大利先生，致以最深的敬意。

2022 年 12 月于北京

目录

古风

九　势

蔡邕倡"九势"，吾言与画通。

笔力能扛鼎，全赖点画功。

九鼎入一画，腕底起雄风。

千载重骨法，人格率始终。

一言为九鼎，正气贯苍穹。

辛丑冬月

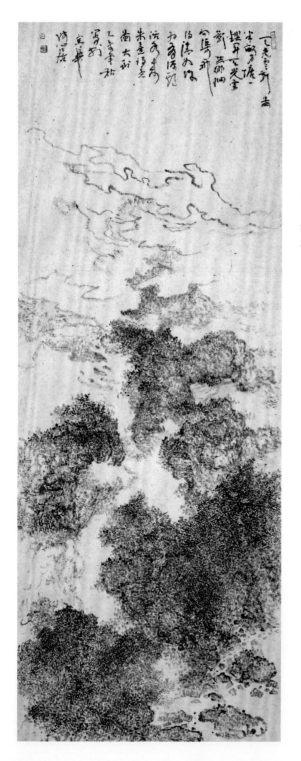

天光云影图
102cm × 43cm
纸本墨笔
2015

观吴毅画展有感

　　戊戌秋、己亥春，余两赴金陵观吴毅先生画展，感慨系之，作此短歌。

　　　　　取象太虚中，悟道真源处。

　　　　　圣贤千载下，乾坤出机杼。

　　　　　铁画兼银钩，老笔金刚杵。

　　　　　旷世大手笔，知音有几许？

　　　　　前朝巨手去，吴翁开新畤。

　　　　　苍莽率天真，万象尽通幽。

　　　　　绝圣去智时，破法大自由。

　　　　　精微致广大，畅神复何求。

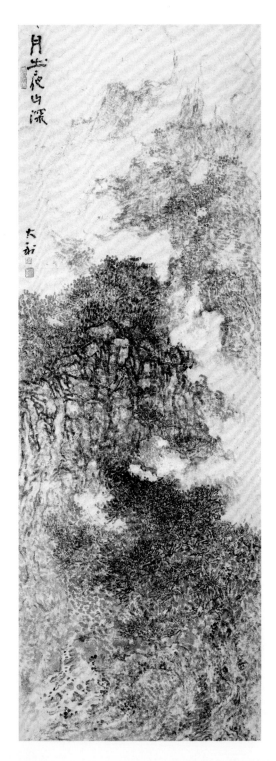

月出夜山深
105cm×37cm
纸本墨笔
2015

悼乐泉

驱车晋南,惊悉乐泉兄辞世,悲恸难自持,作此短歌以志哀思。

同道数十载,今朝忽怆神。

此贤今难再,旷世一过人。

鼎彝天生力,金石日相亲。

大道惟本色,白云皆无门。

高山临海角,清刚位凤麟。

诗境出高致,平淡且天真。

携来天上语,万点化珠珍。

秦汉与魏晋,自由无等伦。

遂从古今出,书道成一尊。

平生何为尔,信有真宰存。

逝者长已矣,生者欲断魂。

投笔呼苍苍,掩涕痛思君。

2019.5.6

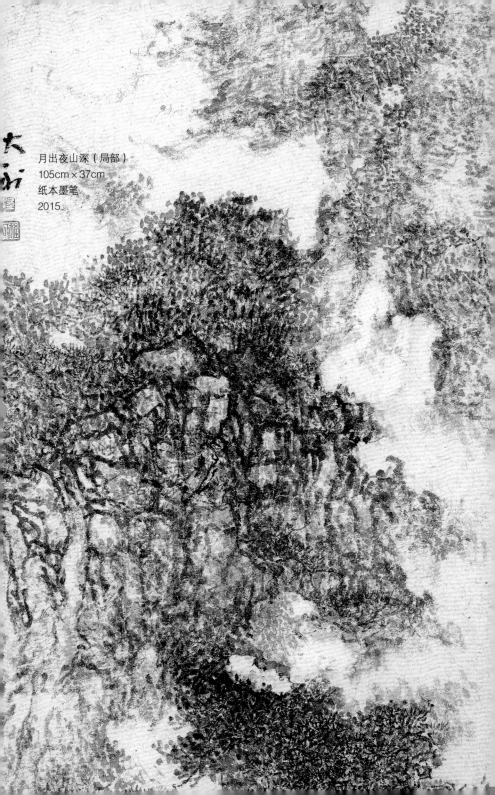

月出夜山深（局部）
105cm × 37cm
纸本墨笔
2015

友人赠"青阳老人"号并篆印一枚启用感怀

庚寅春，余赴广陵会友人刘翁。时天朗气清，意兴欣然。友倾情布席，引觞徐酌，闲话易数，探及命理。席间赠予一号曰"青阳老人"。余不解何意，友晒而不答。未几，又差篆家治印寄我，弹指十二年矣。

青阳者，春日也。又称堂室，为吉室。画史更留青藤白阳盛名。余未贸然用之。今翻检旧物，喜睹此印，更念友人。思草木盛衰，艺道无涯，慨盈虚之有数，叹穹宇之无垠，忽悟得友人苦心。寄愚厚望，远尘拾趣，一随烂柯，丹青不老，春风度日。嗟乎！锦心绣口，一片精诚。爱深期远，独出烟尘。余感念之至，遂作此歌。

少有雕虫志，金石资发蒙。

逾壮忝编纂，埋首书刊中。

读审别鱼豕，选题辨西东。

卅年驹隙过，转眼白头翁。

非关功名事，惟得慎始终。

洎乎归休日，飞鸟出樊笼。

五岳容展卷，三山供相从。

四时殊景象，一画拟鸿穹。

年年烟霞旅，真境未可穷。

无为慕贤圣，有志叩传宗。

古法藏太玄，辙迹见豪雄。

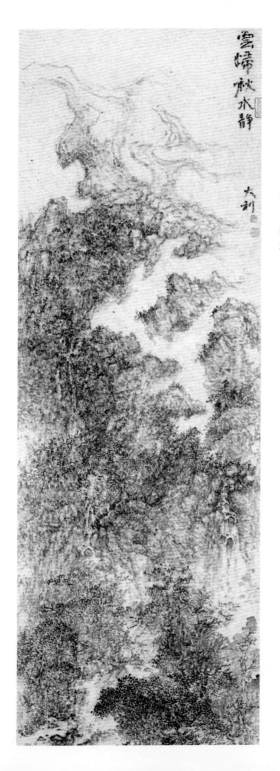

云归秋水静
105cm×37cm
纸本墨笔
2015

一趋与一步，期竟虞渊功。

"紫庐"连溪山，"师心"逸兴浓。

"青阳"何能尔，催我时闻钟。

老骥尚伏枥，老凤鸣梧桐。

修炼无穷期，九十九重峰。

苟蝇人间事，百事如飘风。

虚怀诚正学，端本在反躬。

过程即真义，格趣率融通。

素心正宜此，聊用慰吾胸。

辛丑小雪

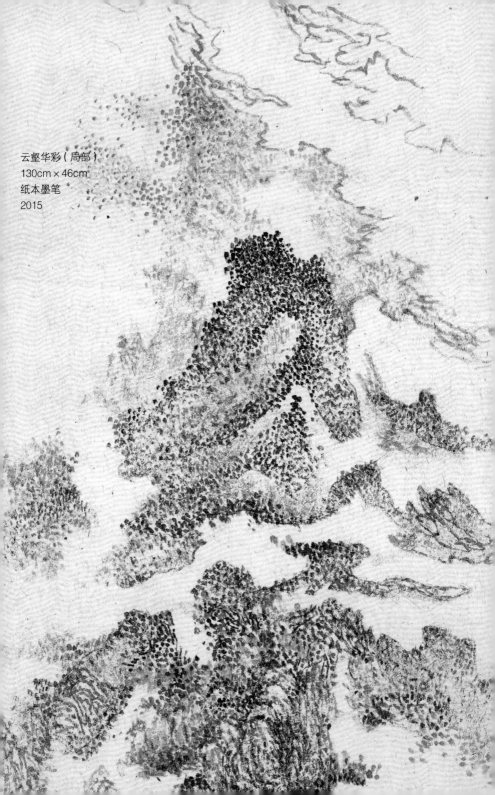

云壑华彩（局部）
130cm×46cm
纸本墨笔
2015

庐山行脚

辛丑盛夏，余与友人登庐山。苍岩峻峙，峰峦列阵相迎。遂择平处展卷挥毫。声闻天籁，情满毛锥，且绘且思，草成长歌。歌曰：

无由学仙佛，遣兴溪山缘。

匡庐今重上，携册绘其颜。

三楚出履底，九派奔晴前。

先至五老峰，再探三叠泉。

甫从溪桥过，忽又岩上穿。

不畏礓路险，绝壁临深渊。

古稀羞言老，拾阶复少年。

下笔若神助，尺幅生云烟。

濡毫倒三峡，倾墨吞百川。

虬龙落绝壁，鸾鹤鸣诸天。

蠹柱霄摩顶，飞岩窒见巅。

忽见身边松，干老气郁芊。

气格撼动老夫情，援笔状其瘦且坚。

生死刚正骨，金刚杵代言。

枝与罡风动，根同盘蛇蜒。

再写胸前壑，灵境满叠巘。

倏忽云来去，腕底通神仙。

我来访遐岳，赏览似云闲。

纵笔追往哲，庶自影常圆。

呜呼！

楚家汉家，都入了渔樵闲话间。

早霞晚霞，任老夫笔下缀成篇。

于牯岭植圃别墅初稿，白鹿洞书院改定

烟云龙蛇笔墨间
112cm × 47cm
纸本墨笔
2015

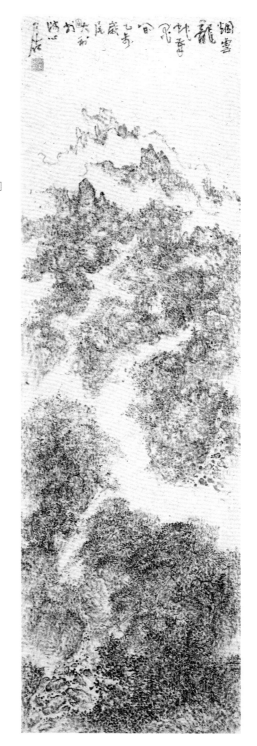

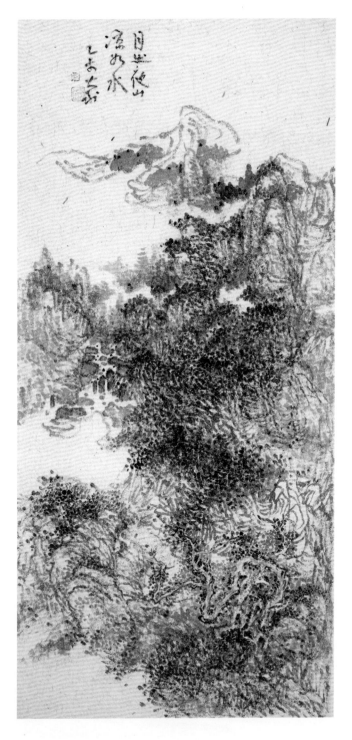

月出夜山凉如水
73cm×36cm
纸本墨笔
2015

京西法海寺壁画歌

京华之胜可指而名者百数十处，独京西法海寺罕为游客称颂，而此寺之壁画乃国之瑰宝。余因编《中国古代壁画》两度拜观。见道子精神在此，环佩叮当，满壁风动。"吴带当风"者，此图可鉴。更色彩斑斓如活，非宫廷圣手不能为。过目难忘者，留此短歌以为志。

京西有宝刹，名曰法海寺。

不朽五百年，历劫极秘邃。

三大士拱璧，二十诸天帜。

如来低眉慈，梵天怒目眦。

万毫俱得力，一画开张弛。

抉石抢猊爪，奔泉渴骥时。

精工且细密，沥粉攒金丝。

禅堂般若境，广宇楞严思。

呜呼！

率性铺毫九万里，墨光丹彩随参差。

笔笔菩提观自在，煌煌图壁嗟灵奇。

一念莲花参佛性，三生叩教愧来迟。

遍索枯肠不尽意，但将颂语吟清诗。

壬寅大暑于师心居

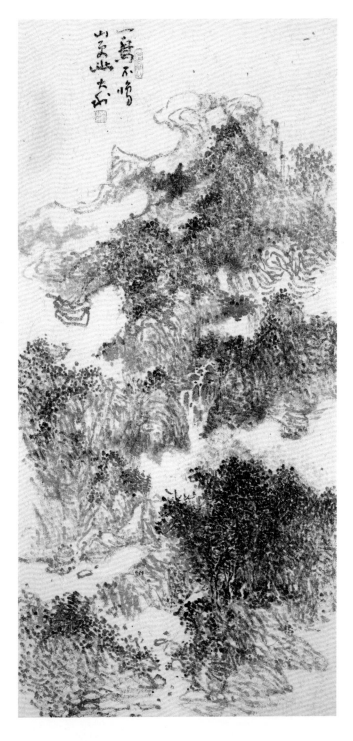

一鸟不鸣山更幽
73cm×36cm
纸本墨笔
2015

观萧龙士画作

　　余少时，曾随罗尔纯、赵松原先生拜望乡贤萧龙士。龙士耄耋之年，憔悴枯槁，静寂讷言。其志深，故其道隐；其心厚，故其笔沉。亲见其挥毫作兰、荷各一，惜有眼无珠，不解高妙。五十载匆过，萧老已然古人。

　　今又观龙士画，恍然如登圣人之堂而被教。其苍、拙、辣、趣至晚年尤甚。长枪大戟，作金石之声；素心纯一，力撼三军。当代无人出其右。置于百年画史，达此者又几人欤？

　　遂感而有歌。歌曰：

中华有龙士，笔墨传神奇。

腕力可扛鼎，金杵劈波漪。

密聚见奇妙，疏则化虹霓。

藏风苍金铁，聚气青狻猊。

荷莲与兰草，戛然堪独造。

白石后一人，艺界翻新藻。

百年沉幽潜，避世委波潦。

历劫而不磨，镕琢更可宝。

独行无友旅，出入穷烟霏。

清超浸坟典，至老不更归。

仰之何浩浩，瞻之自巍巍。

如岱岳之弥望，凌绝顶而云飞。

呜呼！

青藤八大转世客，淮海布衣有神仙。

谁堪画史问俗世，万代千秋定有篇。

　　　　壬寅盛暑于京华师心居

春衣又铺大壑间
68cm×45cm
纸本设色
2022

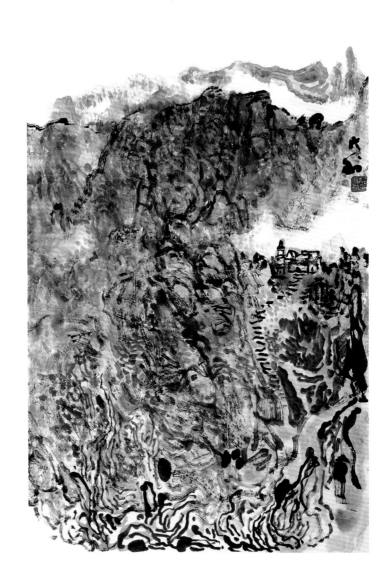

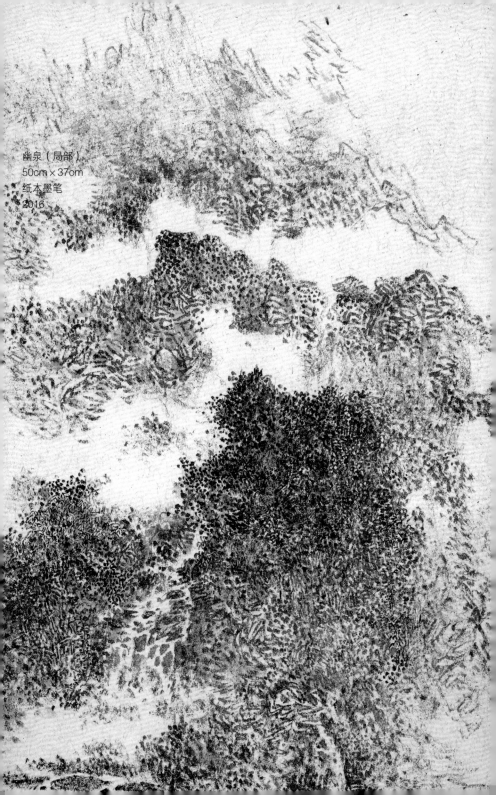

幽泉（局部）
50cm×37om
纸本墨笔
2016

碓臼峪记并诗

　　昌平北有燕山余脉，无名峪口无数，惟京北碓臼峪著名。造化弄石，风化亿载，留此奇观。峪口即一潭，潭后有巨石，名曰"迎宾"。绕此石后，清凉沁骨，暑热顿消。迎面一涧，色黛如墨，止而不波，静映石壁，又冷光逼心，变幻百态者，岂柳公石潭寒骨之侈谈所能拟哉。

　　沿涧拾级而行，山石夺路，如行巷陌。仰头巨石参差欲坠，遂息声疾走，回首方见标牌警示"勿在壁下停留"。溪泉引路，叮咚如琴。五音绕谷妙，何须人间谱。地深天高处，麓趾互错，凡百十曲至"虎头崖"。泉流三弯九转，璧合珠联，两度汇于大盘石上，折而复聚者三，谓"三迭潭"。仰观群峰，画笔生动，若弘仁、若石涛、若垢道人。其形其制，如黄山移此矣。

　　过"观瀑石"，峰回路转，一水中流。刀削斧凿处，有大石中立，书"仙钓台"。此处回望，"小三峡"名不虚传也。沿云峰下行至"下龙潭"，见"将军石"镇守"龙潭幽谷"。涧流绕行，下汇寒碧。而峡中绿天翠海，涛满虚空，光响灵幻，非复人世。所谓"涤烦襟，破孤闷，释躁心，迎静气"者，此处正宜耳。

　　区区六华里，而地幽境奇，料京城诸地无出其右者。文不尽意，作歌以为志。歌曰：

　　　京北碓臼峪，神采自天容。

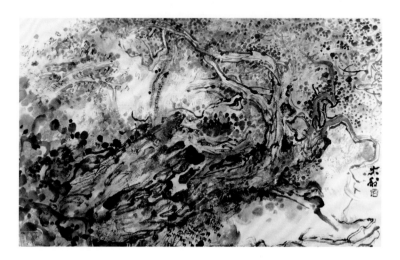

枯树赋
31cm×48cm
纸本设色
2017

仙人洞府处，日与天相通。

兀然峭壁立，势发扛鼎功。

层峦复叠嶂，崔巍入云封。

近之手可接，遥瞻始景从。

积翠混元气，通灵造化工。

藤蔓削碧玉，树影攒金铜。

振袖跨长鹤，凭栏穷冥鸿。

惟惧石落下，咳唾生馀恫。

脚力暂休歇，诗情起碧空。

又闻泉涧响，波流声淙淙。

无谱自高妙，琴瑟开长风。

安知青靓面，不与燕众同。

胜迹登临外，千秋指掌中。

文章吟大块，过往任西东。

潜幽想陶令，或可栖微躬。

呜呼！

此地清寂寂，幽冥远闹城。

虽复游无尽，形役笑蜗争。

五蕴皆空邈，聪明乃垢尘。

直欲自此横林卧，独作天地往来人。

壬寅处暑于师心居

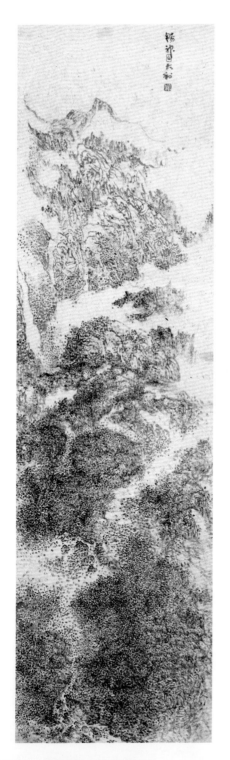

畅神
138cm × 35cm
纸本墨笔
2016

又登岱顶

近年余两赴泰山，皆留水墨册页以纪。惜画笔未能尽兴，聊作古风抒怀。

朝临黄河水，夕登泰山巅。

幸得缆车助，悠忽到极天。

孤高傲日月，苍莽雄群峦。

妙境若神造，自非言能诠。

炳炳丽日旷，浩浩海纳川。

高山当仰止，五岳归其元。

夫子小天下，信哉非空言。

胸中盖地幛，八极回翔鸢。

李斯篆石刻，汉武曾封禅。

天工杜陵语，名山得盛传。

销魂经石峪，摩崖一悟缘。

昔贤有高躅，寄墨青云间。

更有苍松柏，挟势相绻连。

仰惊万仞势，高风不可攀。

平生有惬赏，眷言何盘桓。

七情随尔去，一笑任缘旋。

昨宵山顶宿，清梦当游仙。

高天开灵府，心音会古弦。

揽胜应思古，沉冥知谁宣？

岱顶思沧海，令我复喟然。

　　　壬寅中秋后七日

观　画

　　己亥初于东京国立博物馆获观李营丘《窠石读碑图》及宋元诸家手笔，心绪难平，遂作此歌。

乾坤孰开辟，日月谁磨洗。

山川既融结，寒暑更相递。

圣贤千载下，写心出机杼。

嵩华及玄圃，一图竞相叙。

取象太虚中，悟道真源处。

郁秀藏孤岩，神明降平楚。

拂觞青枫林，鸣琴白沙渚。

卧游意幽幽，澄怀味几许。

有兹仁智乐，况乃烟霞侣。

去俗忘毁誉，养拙自我与。

笔墨随简淡，逸气得其所。

余复何为哉？畅神而已矣。

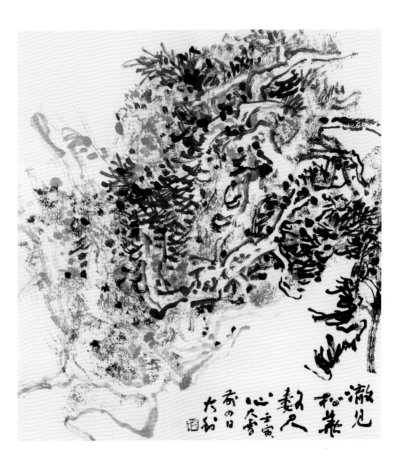

澈见松华数尺心
55cm×45cm
纸本墨笔
2022

五
绝

写生册页杂题

其一

雾从江上起，云自半山稠。

画到千般境，神仙入胜游。

其二

风细翠枝动，秋深丹实垂。

野山无限树，都入画沙锥。

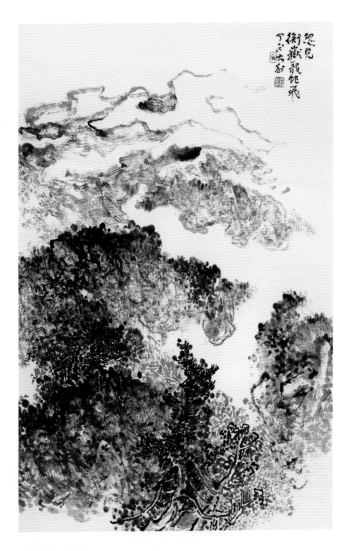

忽见衡岳龙蛇飞
68cm × 45cm
纸本墨笔
2017

观徐渭画展

变古得新意，传薪世所惊。
跃龙飞虎处，一线旷天成。

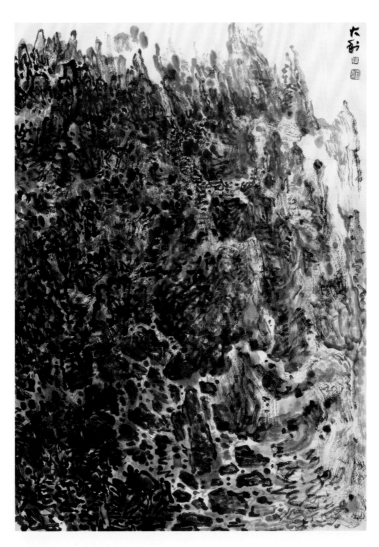

万壑惊雷
69cm×49cm
纸本墨笔
2018

金峨禅寺饮茶

山寺同僧语，临泉共饮茶。
生涯浑似梦，处处可为家。

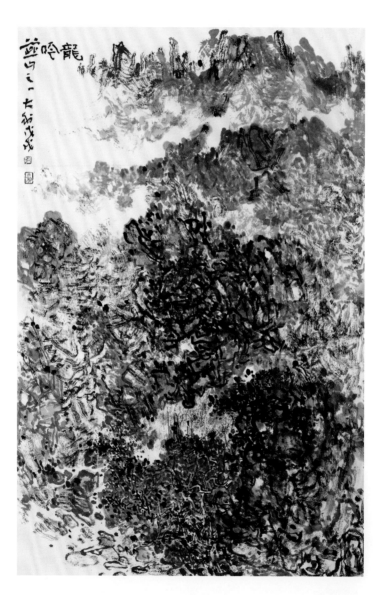

龙吟
68cm×45cm
纸本墨笔
2018

观　瀑（折腰体）

水雾笼寒泉，喧声似弄弦。

闭目悠然坐，清思浑欲仙。

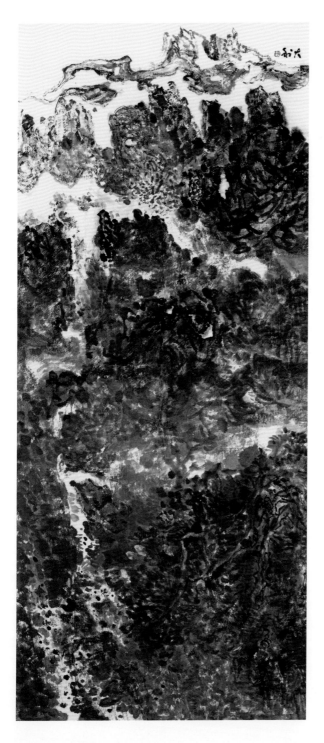

鸣琴
114cm×49cm
纸本墨笔
2018

瓯江夕照

沧江追落日，宿鸟返荒林。
神秀山川色，漫吟幽念寻。

衡岳幽处
68cm×45cm
纸本墨笔
2017

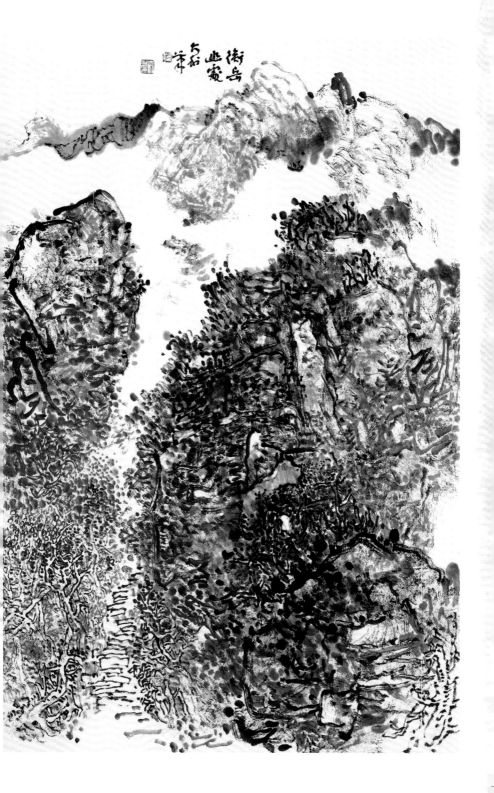

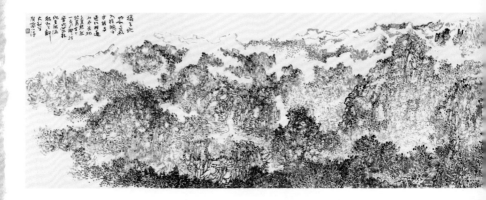

贺兰山色图
45cm×300cm
纸本墨笔
2017

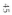

45

五绝

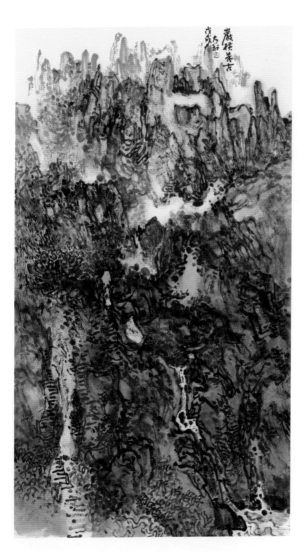

岩横万古
85cm×48cm
纸本设色
2018

五律

登漠河瞭望塔有感

戊戌盛暑中央文史馆馆员漠河度假

北极烟光冷，兴安万籁沉。

江流横地阔，路转入云深。

嘉会惜良夜，群贤共雅吟。

登楼凭远眺，一豁荡幽襟。

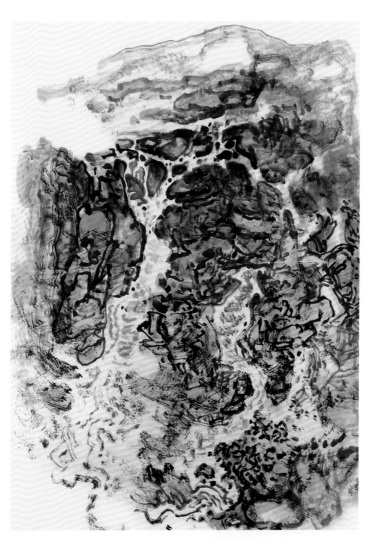

南岳写生之二
65cm×33cm
纸本设色
2017

观陈平原先生书展

　　"说文写字·陈平原书展"无法字却更见书法高致。短笺长卷，意态挥洒，别有深趣。即作五律致贺。

　　　　湖海襟怀阔，乡邦情更深。
　　　　戏书无俗体，展卷有文心。
　　　　逸气苍龙舞，清声紫凤吟。
　　　　三袁灵性后，又见写玄音。

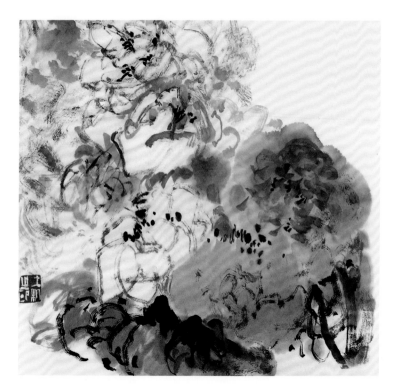

乱而不乱真国色（局部）
68cm×45cm
纸本设色
2022

读勤俭书画近作即兴

砚田勤问道，涵泳入苍茫。

墨舞烟霞色，文成云锦章。

勾皴频起倒，点画自舒张。

内美千秋意，壮哉神气扬。

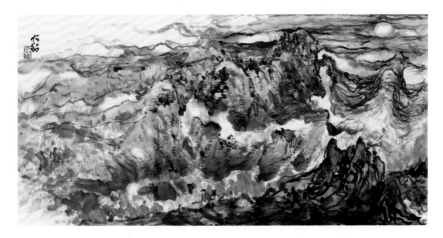

禅音
30cm×57cm
纸本设色
2020

壬寅画虎

四望皆苍翠，八风从此消。

心灯荧碧落，元气荡霞霄。

易断韦编简，书追玄铁焦。

忘机陶岁月，酒醒漫吹箫。

壬寅年初

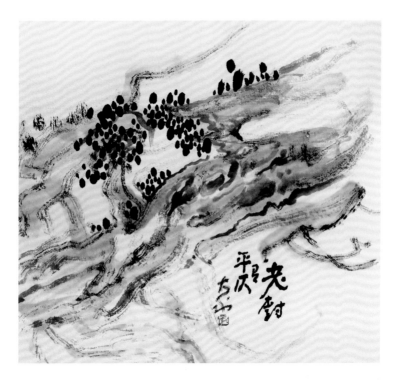

老树有平仄
50cm × 76cm
纸本设色
2018

辛丑检省词

其一

浮世白驹过，光阴路上消。

三更灯火近，千里岳山遥。

心鹤排层岫，诗情入碧霄。

人生堪似此，幽兴隐相招。

其二

践行三不朽，宾老立高标。

笔阵周金字，幽栖颜子瓢。

华滋源兴会，蟠郁伴岩峣。

沧海和融意，传灯照九霄。

其三

庄老说真意，逍遥入干霄。

直须修鹤性，自可饮箪瓢。

世事蝶闲梦，人间鹿幻蕉。

随缘而养乐，心路得潇潇。

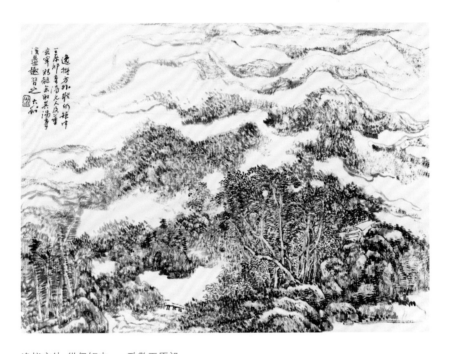

逸拟方外 纵仍矩中——致敬王原祁

45cm × 64cm

纸本墨笔

2023

苍龙峡二首

其一

双峰坠雾间，夹道一桥悬。

壁瀑飞花雨，石苔生绿烟。

斜阳般若色，凉月准提莲。

策杖山中乐，会心林水边。

其二

树影簇重重，烟开云气浓。

登临千丈水，啸咏万层峰。

梵诵玄窗寂，鸟啼秋叶彤。

我思天地外，禅悦荡心胸。

王寅中秋日于泰山脚下

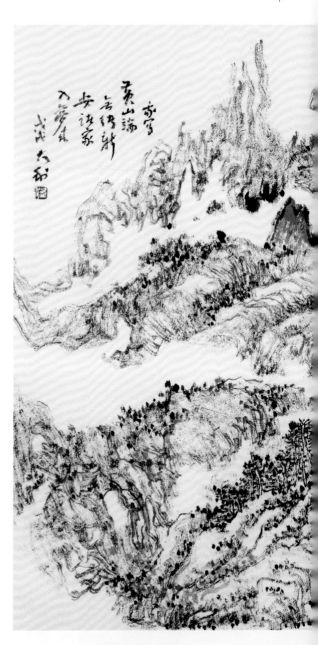

黄山写生之二（局部）
45cm×64cm
纸本墨笔
2018

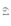

61

五
律

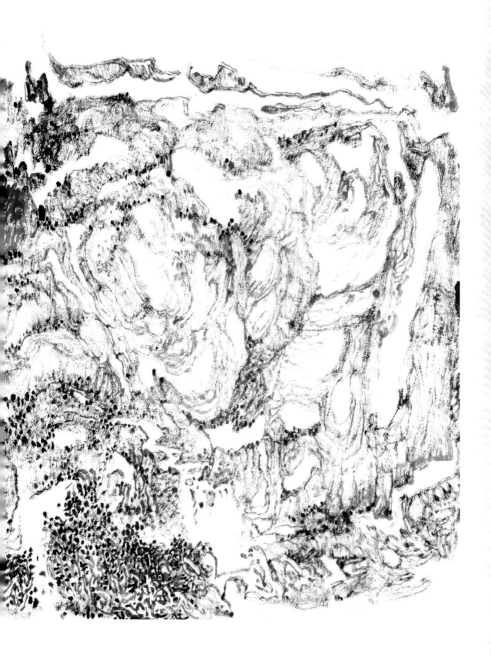

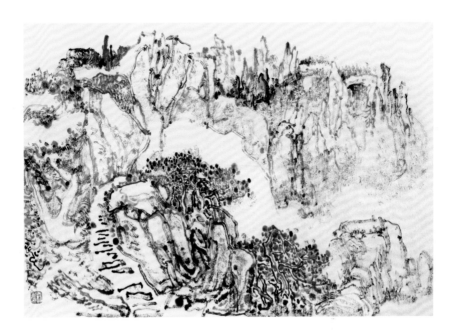

黄山写生之四
34cm×50cm
纸本墨笔
2018

七绝

画室闲吟二首

余有印"每晚戌时之后",意忙完冗务,宾客退后方事丹青,留此七绝写照。

其一

灯火三更未有闲,挥毫任意写真诠。

静中寻得烟霞趣,忽悟禅机心上泉。

其二

前贤笔下取微毫,笔墨师心根扎牢。

世事浮沉随幻泡,尘嚣过后见分曹。

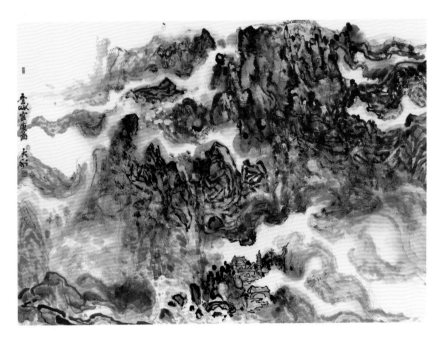

叠嶂云变图
46cm×68cm
纸本设色
2020

黄山狮子林写生遇雨

畅写东君生墨雨，漫洇绝壁浸云襟。

此情已伴宾翁去，独立苍茫师我心。

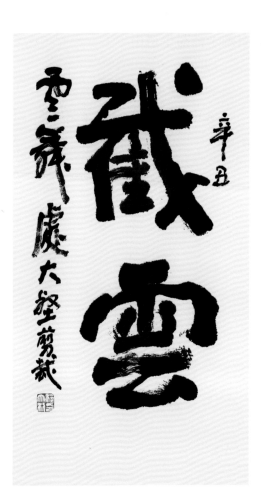

截云——云舞处大壑剪裁
68cm×34cm
纸本墨笔
2021

平凉崆峒山即景

崆峒风景势惊殊，黄土凝丹结蕊珠。
更有遗踪仙道迹，无边绝胜到蓬壶。

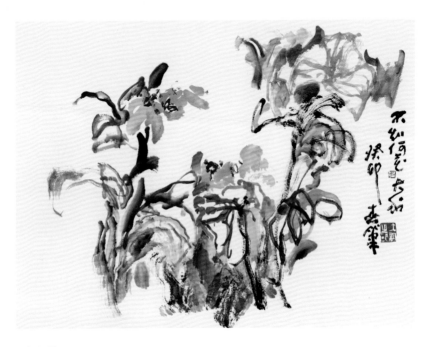

不知何花
45cm×64cm
纸本设色
2023

过秦岭太白山

群岭重峦叠翠峣，青穹直上任逍遥。
我来山顶独无语，且对天风话寂寥。

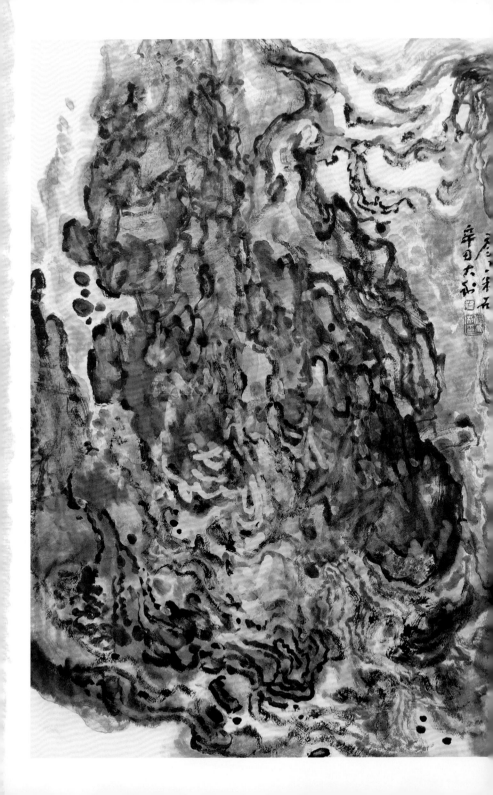

巴中光雾山抒怀

绝尘烟雾属春风,路客云山一望中。

万叠青峰争撇捺,始知造化与书通。

虚空粉碎
68cm×45cm
纸本设色
2021

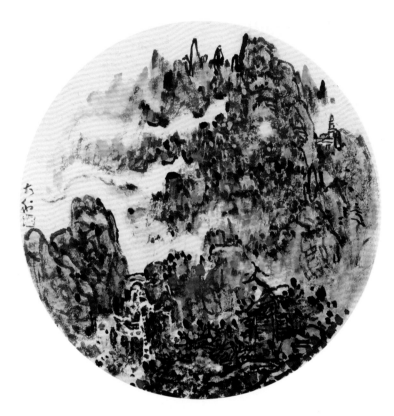

禅音渺远
25cm（直径）
纸本设色
2018

丁亥率学生赴太行

铁壁铜墙几度秋，柔毫逸墨写灵幽。

不同五岳争高下，大壑无言第一流。

南澳岛写生卷（局部）
68cm×25cm×4
纸本墨笔
2019

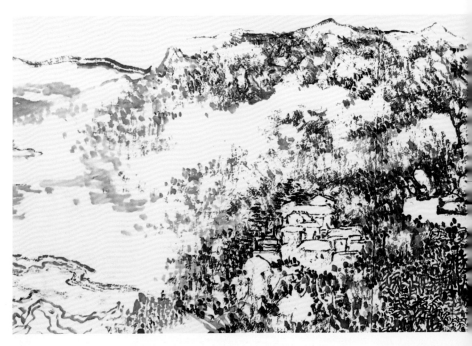

癸巳观文徵明画展有感

吴江烟雨墨痕间，文沈辉光谁与攀。
山水清音零散后，那知无处教追还。

观馀（书自作诗一首）
45cm×64cm
纸本墨笔
2022

乙酉读乐泉兄诗作有感

旧雨吟怀烟水春，当时酡酒话天真。

廿年回首金陵梦，又见诗笺到眼新。

阴阳九势 万籁俱寂
33cm × 100cm
纸本设色
2019

己丑入紫庐新居

林泉佳兴四时同，独坐虚窗梦赤松。

卅载师心南又北，门前听得隔江钟。^{（注）}

注：乐泉先生贺我新居题赠"坐听隔江钟"句。

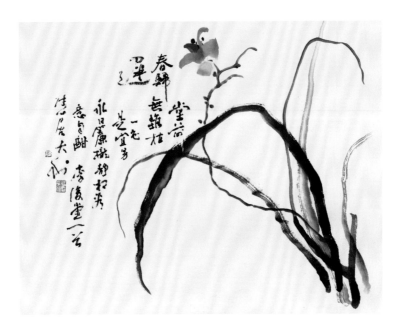

春归迟（李鱓诗意）
45cm×64cm
纸本设色
2023

无题二首

其一

岂为浮名系所思，挥毫何见小儿辞。

但从丘壑无穷意，写就胸中一卷诗。

其二

神清格健越蹊墙，立定高标破锁缰。

脚底不随流俗转，丹青自古大文章。

诗稿撷片

周韶华先生百岁开一致贺

耄耋挥毫大笔椽，期颐更上得神仙。

天人江海千秋画，遐寿何妨续百观。

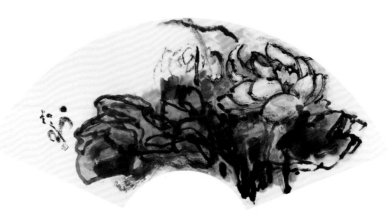

莲塘一隅
22cm×67cm
纸本设色
2019

戊戌秋去南岳会大岳法师，回京收读法师惠诗四句，遂和二首

其一

云深古洞藤萝湿，岳顶松庵避峭寒。

禅定尽头春日久，群峰翠绿即心坛。

其二

秋暮蝉嘶白露寒，风来有信去无端。

可堪天地寂寥境，应对黄花微笑观。

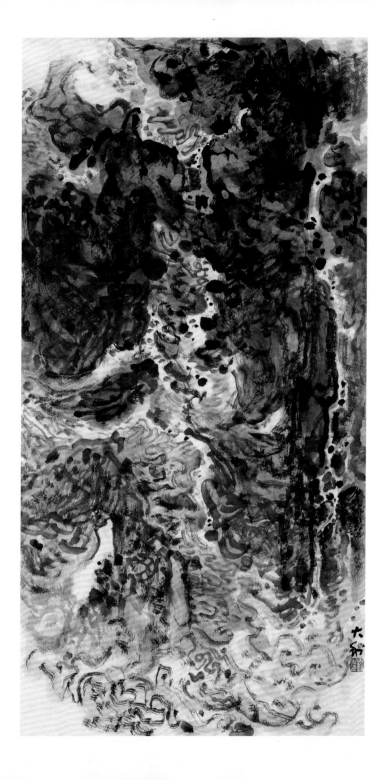

无题一首寄诸公

淡淡浮云淡淡天，经年无日不思牵。
崦嵫又送斜阳去，寄语双湖莫息鞭。^(注)

戊戌中秋后十日于紫庐

注：双湖者，天目、云龙是也。天目湖论道前寄诸公以释念怀。

听泉
67cm×34cm
纸本设色
2020

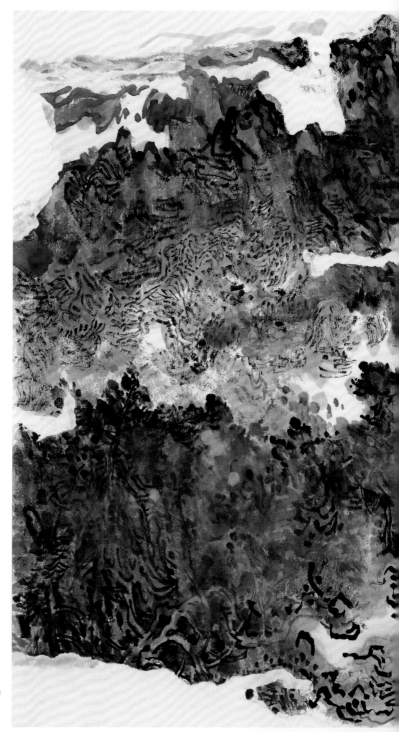

雪融
50cm × 66cm
纸本设色
2020

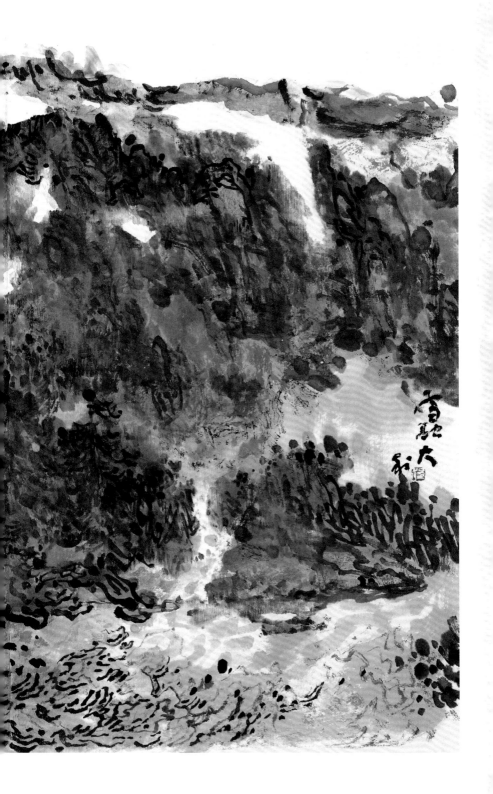

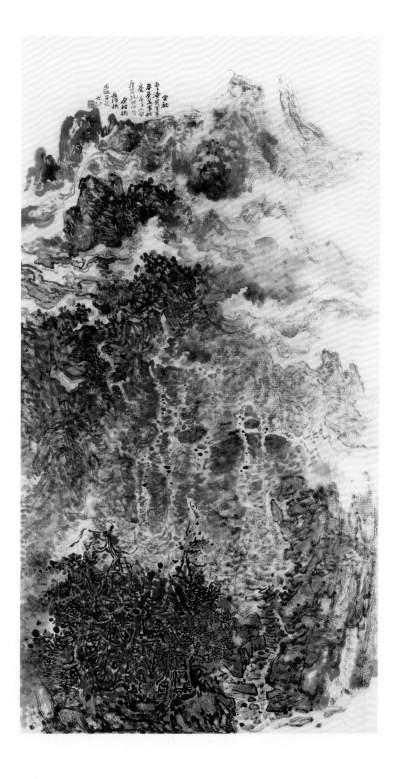

己亥岁暮绝句四首

其一

神入虹庐从不疑，勾皴篆籀出蛟螭。

胎音未尽千年调，致用于今趋变之。

其二

尽洗矜奇轻薄气，寒江绝壑共萧疏。

禅机着意烟云里，天籁功夫竟阙如。

其三

砚田伏枥几经年，昼夜兼程自奋鞭。

游卧江山追胜境，笔耕未尽但随缘。

其四

汲古无闻俗议喧，师心还欲脱蹄筌。

丹青乐境不知老，落笔从容意浩然。

坐观云涛
180cm×97cm
纸本墨笔
2020

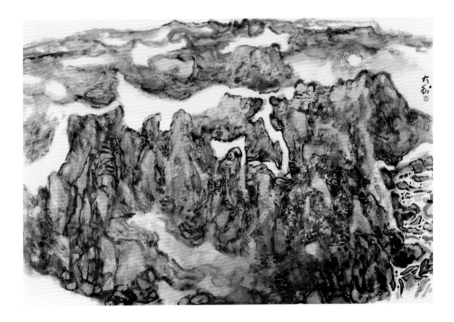

无题
52cm × 78cm
纸本设色
2021

浙南行四首

遂昌即景

依山傍水有人家，古木葱茏出碧霞。

云里梯田明似镜，绿坡满地种新茶。

古堰画乡

古堰山村欸乃歌，轻烟染绿万峰螺。

竹舟漂进飞帘去，九曲瓯江奇境多。

刘伯温读书台飞瀑

白龙出水势蜿蜒，一笔飘空入渺绵。

瀑下忽然幽洞壑，此中可见大神仙。

南尖岩写生

雨收云去豁然开，泼翠岩峦笔下来。

纵目远峰无限树，老夫视作画中苔。

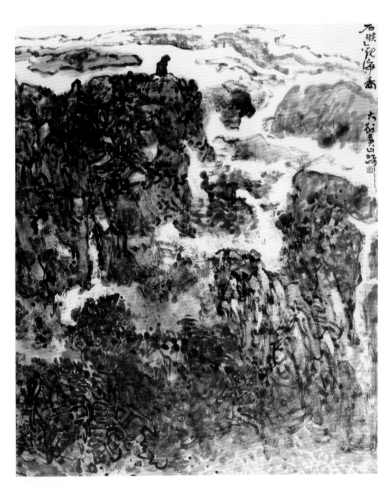

石猴观海图
68cm×57cm
纸本墨笔
2018

黄山畅游四首

辛丑六月初八日，雨后初晴。余自西口登山，绿天翠海，光满虚空，山风鼓荡，白涛翻涌，如此烟云，宇内断无出其右者。遂展纸于排云亭上。恍惚间，笔下似有神助，气挟颠张，墨连醉素，如不可遏者。噫！遐思接千载，艺道通八荒。画兴未尽意，占韵语四首。

其一

梅雨黄山久未晴，云峰烟嶂幻空明。

蛟龙恣变奇瑰现，碧涧苍松次第迎。

其二

好山历劫竟无恙，濯足重登梦里乡。

黄岳恩师高义重，一回朝拜一昂扬。

其三

万仞危峰参古衲^{（注）}，千寻幽谷见梅清。

新安画史缤纷后，到此谁书造化情？

注：弘仁号梅花古衲

其四

"梦笔生花"千载翠，"石猴观海"大从容。

凭虚犹御仙风气，更上丹霄荡逸胸。

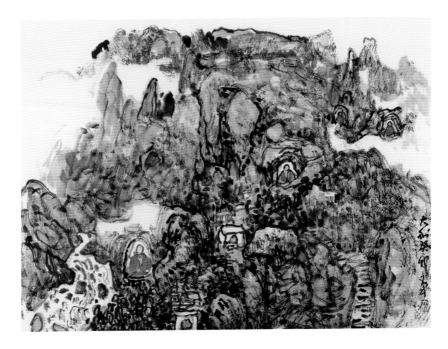

满目菩提
45cm×64cm
纸本设色
2023

家山吟五首

　　故里彭城，湖山旖旎。画境天作，信非人拟。千载文脉，冲折激荡。星汉灿烂，云鹤高啼。余年少离家，桑梓情深。梦里家山，悱恻萦怀，尝凝薄于山岨水涯草树云岚之间，犹乎少年往游，吟魂唏嘘。今掇所慨于故土山川风物者吟此以志。

　　云龙湖

　　　瑶台泼墨杏花湿，万点银星坠玉池。
　　　一望云龙仙雾外，湖山可醉米颠痴。

　　户部山

　　　古道沧桑千载霜，我今来此吊雄王。
　　　秋风对酒唯君数，戏马台高月影长。^{（注）}

　　注：戏马台为项羽秋风戏马处。

　　九里山

　　　九里山前古战场，刘邦项羽较锋芒。
　　　惊心轶事今何在，成败兴衰付大荒。

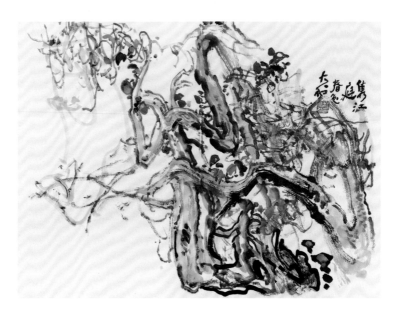

隽江庭春色
45cm×64cm
纸本设色
2023

云龙山

云龙瑞气啸云巅，雄视彭城半片天。
洗尽尘嚣人未老，满山松柏绿而鲜。

北魏大佛（折腰体）

何方大佛降凡乡，头顶房巅背靠墙。
洞观世事知奸恶，护佑民生得福康。^{（注）}

注：云龙山有北魏大佛倚山而琢，高三丈。后人以石为后墙，三层砖
而成殿。故曰"三砖殿供三丈佛"。

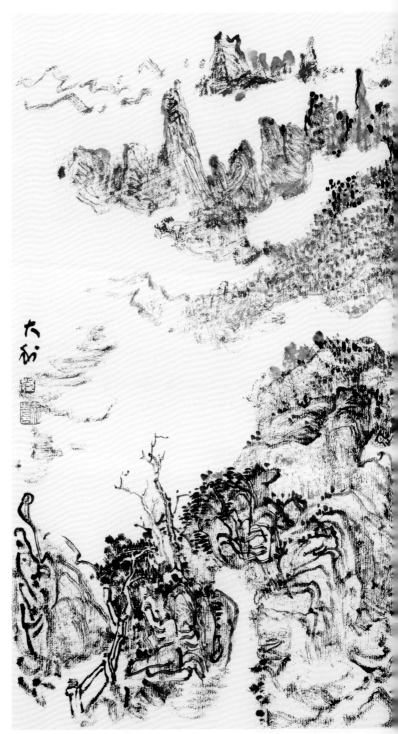

黄山写生之三
42cm×56cm
纸本墨笔
2018

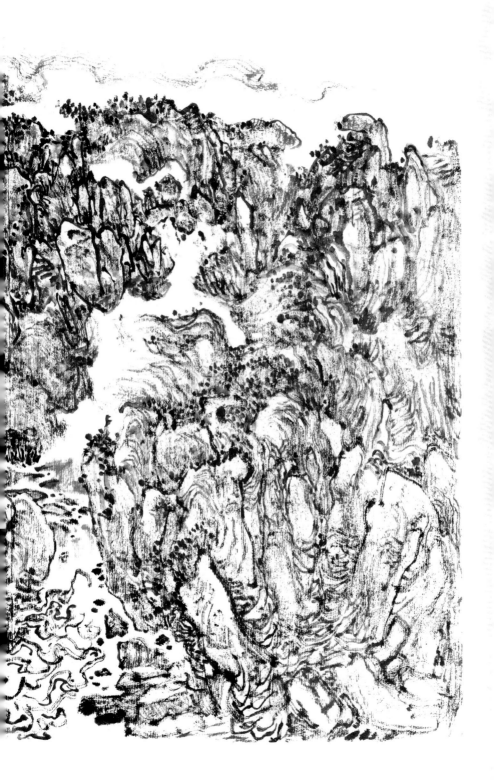

从容
68cm×45cm
纸本墨笔
2022

学会自省，也算"晚晴"，即作七绝二首

其一

　　含藏太极道相衔，锋助神思墨里参。
　　放笔抒来由本色，难消积习到烟岚。

其二

　　少小雕虫老未深，淋漓颠簸载浮沉。
　　河宽水急无人度，自有莲花在寸心。

<div align="right">壬寅六月</div>

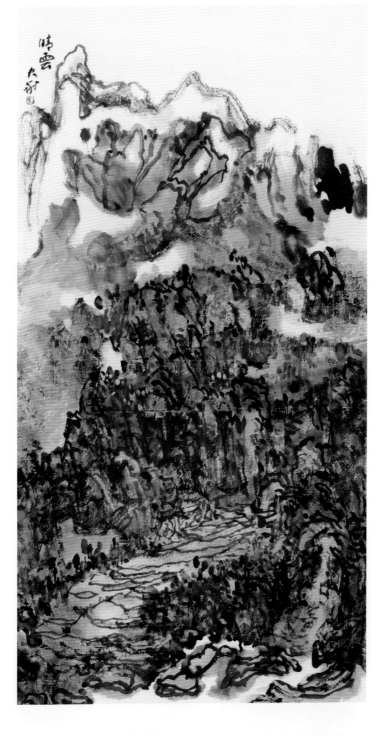

晴云
83cm×43cm
纸本设色
2021

贺易图境先生百龄寿诞

风神不减更清超，百岁苍松仰九霄。
老壮弥坚精气骨，无忧无虑乐逍遥。

庚子正月，读田青先生《杨贵妃》

一笔生花九鼎言，雄才漫赋锦云篇。
放情写到销魂处，妙曲新声别有天。

庚子正月

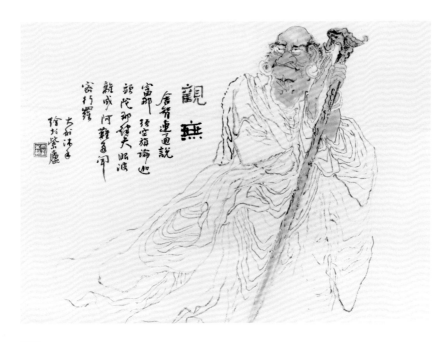

观无
45cm×64cm
纸本设色
2018

赠吴毅先生

收读《笔走龙蛇——吴毅手稿艺术》,感慨万端。去国四十载,
一腔赤子心。这批手稿无偿捐赠给金陵美术馆,遂编成此书。

周诰殷盘行涩留,沧江野水叹吴钩。

毅翁不向天涯老,更觅相知万里畴。

山舞
43cm × 150cm
纸本设色
2021

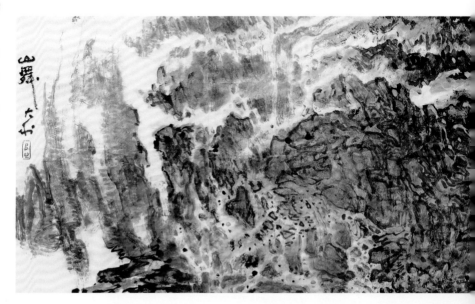

妙峰山即景

其一

妙峰山半步闲庭，几曲弯途上杳冥。

野老孤云相伴住，举头天际一屏青。

其二

门头山色洗纤尘，石上蹄窝几度春。

古道古松牛套角，苍茫天地起游麟。

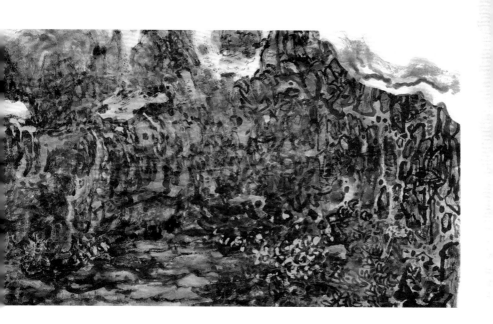

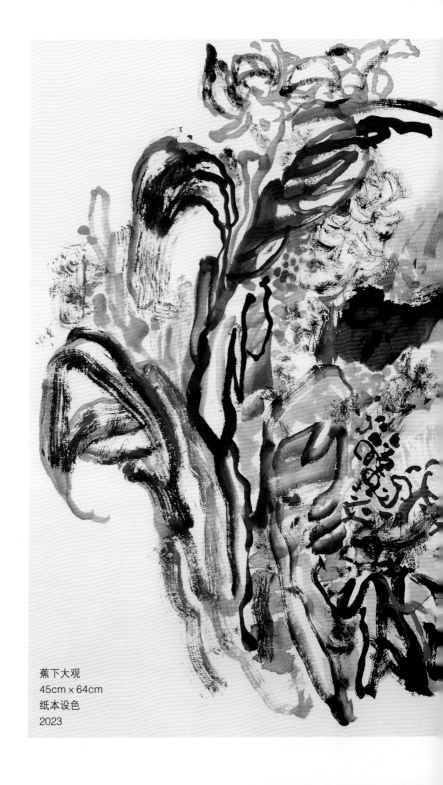

蕉下大观
45cm×64cm
纸本设色
2023

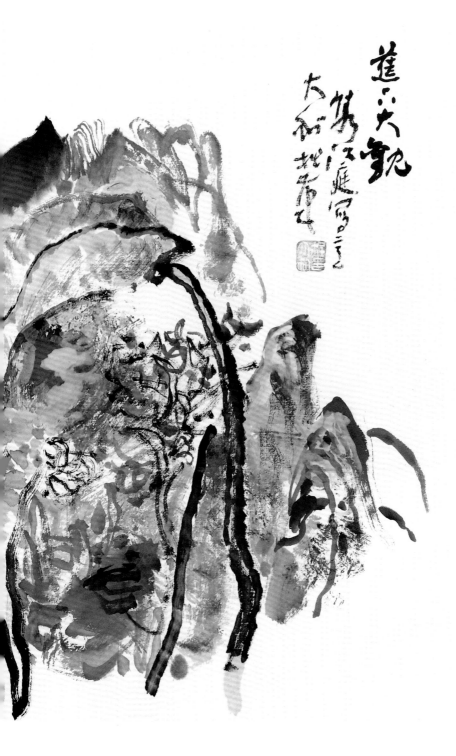

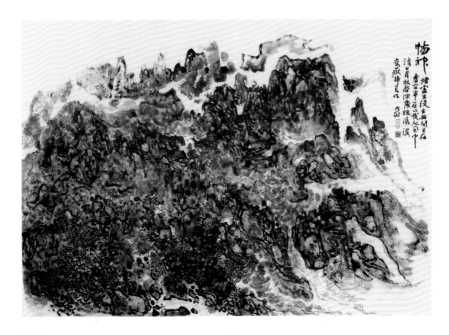

畅神
45cm×68cm
纸本设色
2022

悼李前宽先生

宽老游仙赴东海，和颜不复旧音声。
但留浩气存银幕，应共骑鲸驾鹤行。

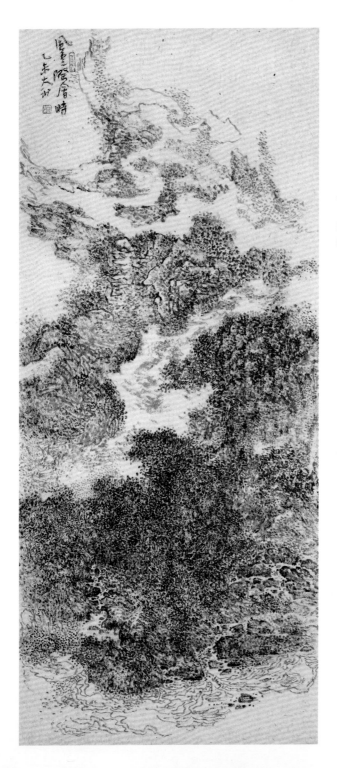

风云际会时
112cm×47cm
纸本墨笔
2015

读东坡论书句有感

"学即不是，不学亦不可"，此苏子瞻论书语。此语道出艺术辩证法的最深处，惟修为到时可体悟此言。余学有所得，拟绝句二首记之。

其一

　　士人映道非矜技，俗子媚形元不知。

　　史哲风神由脉骨，师心率性可为之。

其二

　　心若执迷心自缚，道非住法道堪通。

　　庸人目浅耽于技，蒙养无修枉计工。

　　　　壬寅立冬日，师心居主改旧稿于金峨禅寺

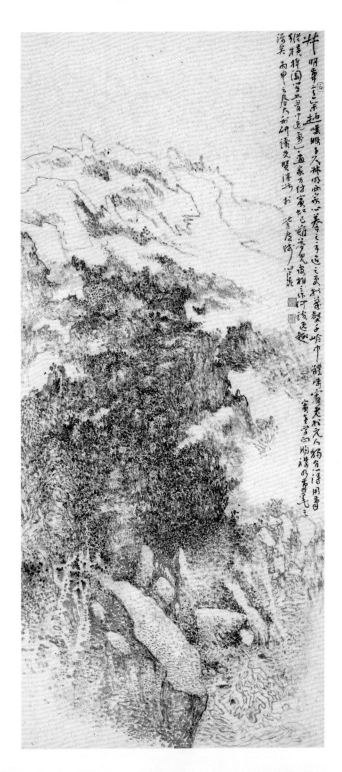

叔明笔意图
108cm×47cm
纸本墨笔
2016

昆嵛山记胜

昆嵛山为道教名山。王重阳曾率"全真七子"修行于此。余今首度登临,感慨系之。

神清观

初到昆嵛讶莽苍,临风顶礼谒重阳。

神清观内尽仙宇,古洞烟霞弥道香。

石门山

遍寻蹊径陟层巅,万木浓荫飞鸟闲。

将信将疑如幻境,一声犬吠到人间。

姑余山

七子雄名遍九瀛,姑余峰上跨仙鲸。

恍如耳畔清商乐,天籁高吟千古声。

九龙池

苍山半壁九龙飞,万点珠光聚雪堆。

花雨还疑通海路,沧溟遥望起风雷。

诗稿撷片

七律

贺《译林》主编李景端先生新作出版

博引西文四十年，《译林》每着一鞭先。

史迁孤愤山河在，玄奘慈悲日月悬。

为有艰难方沥胆，长留风骨自擎天。

白头写就阳秋传，千载心期入近篇。

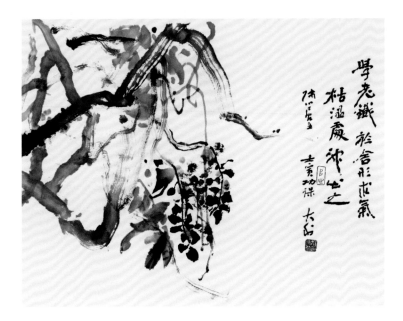

舍形求气学昌硕
45cm×64cm
纸本墨笔
2022

故乡行二首

辛卯中秋返故里彭城,有感于生态环境的变化,作此七律二首以抒怀。

其一

云龙湖畔岁华春,汉韵新风两绝伦。

泗水亭边清曲逸,黄茅岗外捷书频。

林声雁影成诗境,月色烟光似酒醇。

今日天工谁手笔,匠心独运有时人。

其二

蓝图展卷振霓旌,一派霞光晓古城。

擘画但思长久计,践行何虑小浮名。

荒山绿满千秋利,湖水清盈万户情。

纵有口碑由百姓,未妨淡泊换心平。

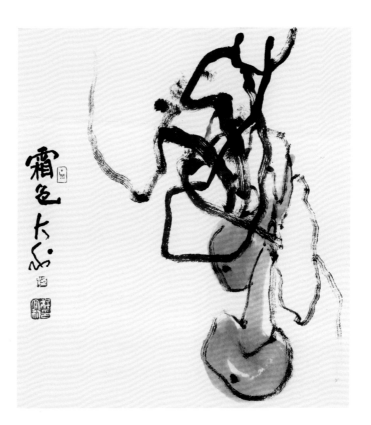

霜色
35cm × 35cm
纸本设色
2020

乐泉兄花甲致贺

君自深山不问年，艺臻化境步前贤。

高怀妙笔云中落，逸兴清辞梦外连。

忆昔春风吹蕙草，而今泉水入幽禅。

人生花甲新元始，千叶青莲待胜缘。

铁干虬枝
35cm×30cm
纸本设色
2020

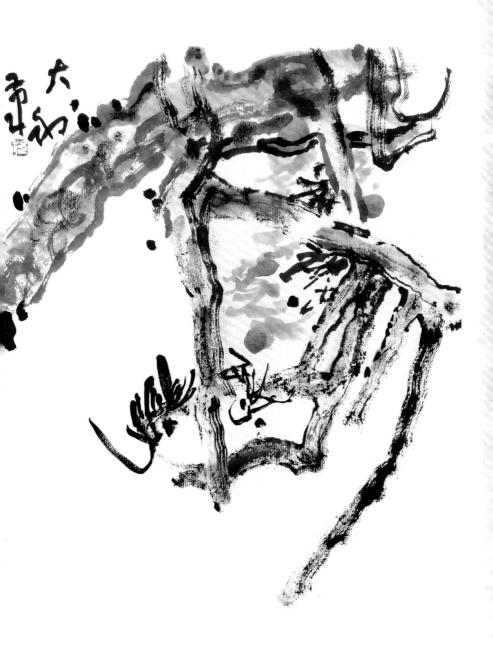

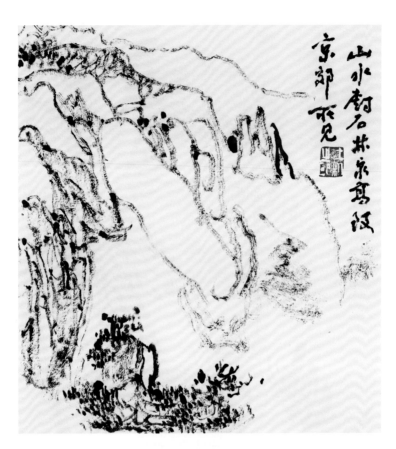

京郊所见
35cm×35cm
纸本墨笔
2020

和张力航先生并就教天目湖论道诸贤

平陵秋水浩连天，露气岚光接管弦。

悟道虚中神渺渺，寻幽云外意绵绵。

羡君怀抱期千载，愧我搜肠只数联。

百姓心平尧舜治，济时方略在先贤。

戊戌秋于溧阳涵田

手札诗稿数纸

和陈平原先生《老人吟》

陈公妙语透玄关，使我深思感万端。

世事如云何足论，人生随遇不为难。

菜蔬咀嚼延年药，笔墨悠游不老丹。

莫道晚晴庵日近，长绳系定此金团。^(注)

注：齐白石有"恨无长绳系日"句。

友人樂泉仙遊偶見一戟
蜜引白雲無已內有餘酒
余之批菅序言之於青蒼
三晚不愁毫少
高樓酒待滾人谭
人秋口以誌無近
墨寶盒

詩文再誦二楷行
彈奮施塵動雨风
一筆真情生誓笔
云雲三塊号示折凤
庚子立春後吾
祁大和书箴陽

手稿一件
30cm × 20cm × 2
纸本墨笔
2020

己亥大暑与中央文史馆诸馆员洱海相聚得诗二首

其一

苍山横亘万千寻，洱海烟波龙啸吟。

地枕高原炎气淡，天连矮树暮云深。

兴来戏水推残月，谈罢乘风倚碧岑。

俯仰之间欣所遇，登临胜境感知音。

其二

人间乘兴几难寻，苍洱遨游豁素襟。

南诏楼船鱼鸟梦，西州烟树水天心。

微茫奇境诗兼画，跌宕机锋古与今。

但有忧怀思社稷，何妨逸志托山林。

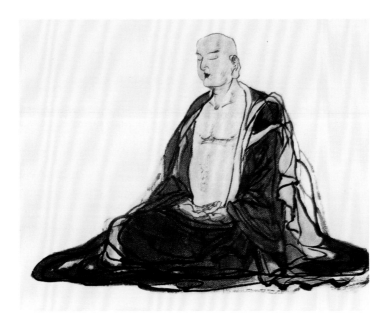

观自在
36cm×52cm
纸本设色
2012

七五自度

松兰举目临窗好，坐隐烟波到紫庐。
妙境常思三昧起，天机应悟一心初。
忘怀尘事桑榆近，过眼浮名岁月疏。
游卧江山馀道味，更从何处问清虚。

2019 年 9 月

丁酉秋住平凉往游崆峒山

西来问道崆峒外，逸兴烟霞任往还。
遥望仙台皆法界，漫寻梵宇出人寰。
丹崖翠壁花千树，石府壶天水一湾。
应是红尘无所住，心舟已向画图间。

隽江庭写生（局部）
45cm×32cm
纸本设色
2022

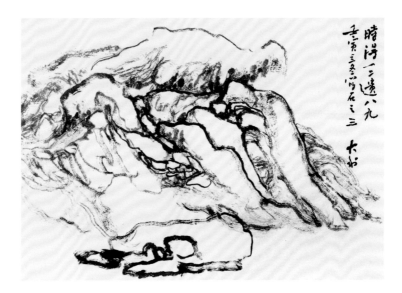

写石册之一
45cm×64cm
纸本墨笔
2022

己亥春书斋抒怀

碎影流年幻化频，旧书故纸贮天真。

不羁烦恼能忘我，甘愿艰辛好做人。

每悟华章千里月，常邀挚友四围春。

本来无誉何言毁，但祝安心度岁轮。

2019 年 3 月

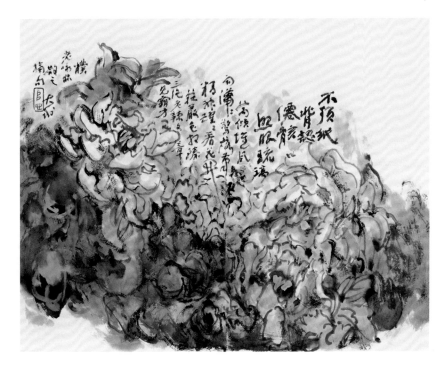

赵朴初咏林散之诗意
45cm×64cm
纸本设色
2022

画余随笔

其一 师古人

董巨遥开两宋机，荆关更透个中奇。

大痴逸致追清简，宾老天成出陆离。

故典深沉情脉脉，云山迢递景披披。

陶然对此穷年月，恭步前贤志不移。

其二 域外观画

域外丹青融万象，艺林风韵百家珍。

华夏一脉诗书画，海国三才天地人。

赫赫遥观星烂漫，娟娟近品意传神。

灵犀莫以东西论，妙法须参广大身。

其三 师造化

山河万里漫追寻，挟册焉辞岁月侵。

黄海峰峦开画境，西泠烟雨豁烦襟。

披图幽对朝连暮，落笔盘桓古与今。

得失从来千载事，且凭寸翰问知音。

己亥冬月至庚子春

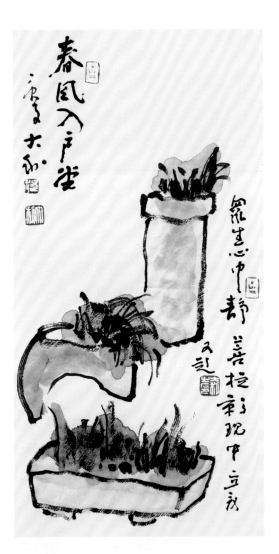

春风入户堂
68cm × 34cm
纸本设色
2020

观刘墨画展，欣赏"晴窗一日几回看"之展名，试和之

晴窗一日几回看，岁月从容自倚栏。
且有心舟方外渡，由来禅味静中观。
激流百折归沧海，列嶂千重起翠澜。
万里烟霞长极目，豁然怀抱觉天宽。

辛丑四月于紫庐寸园

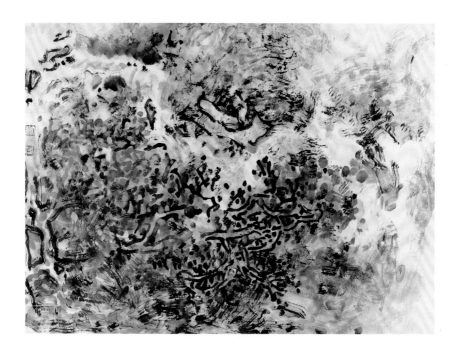

溪山一隅
26cm×38cm
纸本设色
2015

老友李景端先生发来与刘杲先生合影。时值刘杲先生九十大寿，不能亲往，即作七律一首呈贺并致思怀

夫子鲵鲐目烁光，天庭饱满阔胸肠。

言谈未掩斯文气，举止多留翰墨香。

载乐载愁非有意，论圆论缺自成章。

一生淡泊甘瓢饮，晚岁宁馨品海桑。

2021 年 5 月

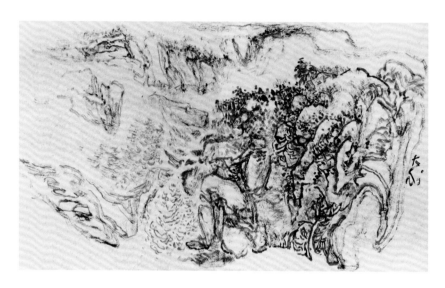

莱芜写生册之一
45cm×68cm
纸本墨笔
2021

观沈鹏先生书法近作

吉金石鼓浩成渊，碑帖摩崖妙悟全。

册府寻珠披万卷，诗林取琰阅千年。

奇灵草字虬龙走，慷慨歌吟日月悬。

一代书宗称世瑞，柔毫扛鼎见峰巅。

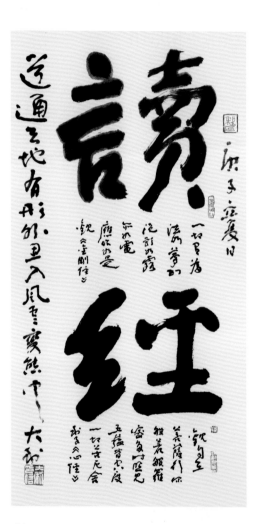

读经
68cm×34cm
纸本墨笔
2020

文星接海外博士录取通知书，应属人生机遇，写此以贺

飞鸿万里放怀舒，不惑精修遂愿馀。

几页新知随取舍，半生积累任乘除。

但能沧海驰鹏翼，更上银河探玉虚。

倏瞬光阴需努力，名山画史且寻书。

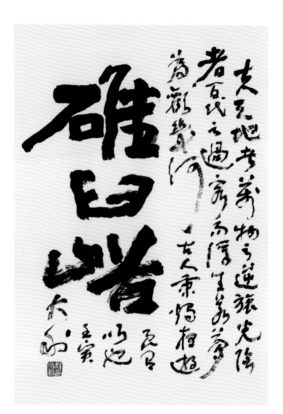

碓臼峪
68cm × 45cm
纸本墨笔
2022

賦

崆峒赋秋

崆峒晨月，广宇清冽。丛林气度幽渺，群壑骨象凛然。近揽三径间人气萧索，极目混沌处天道垂远。明河在天，星月皎然，四顾无息，西风乍寒。叹昨日欣欣云霞，今已落英铺地，绚烂至极，终归平淡。天道设自然之序，无可违哉。天之于物，春生秋实，物灵其性，事劳形随，恶必伤善，枯必失神。悼当年之晚暮，恨兹岁之欲殚。托行云以送怀，徒勤思以自悲。

嗟乎，心徘徊以踌躇，悼前贤之永辞。顾月影而自怜，寄余命于寸阴。悦友人之寄语，乐书画以解忧，善万物之得时，感吾生之行休。诵屈子之余歌，坦万虑以存诚。归清流而赋章，聊乘化以归尽。已矣乎，应自然而共生，随化机以同俦。探质求颐，来者可追，中正平和，乐乎天命复奚疑。

丁酉秋于平凉崆峒山庄

图书在版编目（CIP）数据

师心居吟草/程大利著. -北京：荣宝斋出版社，
2024.1
（当代书画家诗词丛书）
ISBN 978-7-5003-2562-8

Ⅰ.①师… Ⅱ.①程… Ⅲ.①汉字－法书－作品集－中国－现代②中国画－作品集－中国－现代
Ⅳ.①J222.7

中国国家版本馆CIP数据核字(2023)第149382号

封面题字：程大利
责任编辑：刘　蓓
装帧设计：蔡立国
校　　对：王桂荷
责任印制：王丽清　　毕景滨

SHIXINJU YINCAO
师心居吟草

编辑出版发行：荣寳斋出版社
地　　　　址：北京市西城区琉璃厂西街19号
邮　政　编　码：100052
制　　　　版：北京兴裕时尚印刷有限公司
印　　　　刷：鑫艺佳利（天津）印刷有限公司

开本：889毫米×1260毫米　1/32
印张：5.625
版次：2024年1月第1版
印次：2024年1月第1次印刷
印数：1-3000
定价：68.00元